SUR

LE RÉTABLISSEMENT

D'UN

THÉATRE BOUFFON ITALIEN

A PARIS;

Par ALEXANDRE D'AZZIA.

A PARIS,

Chez { HUET, Libraire, rue Vivienne, N.º 8.
{ CHARON, Libraire, passage Feydeau.

AN IX. (1801.)

SUR LE RÉTABLISSEMENT D'UN THÉATRE ITALIEN BOUFFON A PARIS.

A quelle plus heureuse époque l'Opéra-Bouffon Italien pouvait-il se remontrer sur la scène de Paris, qu'au moment où la guerre va cesser ses ravages, où les inimitiés s'éteignent, enfin où la paix, rendue aux desirs de toute l'Europe, dispose les esprits à de plus douces sensations ? Cultivés, protégés et encouragés désormais avec une attention qui ne sera plus partagée, les beaux arts vont paraître avec plus d'éclat et faire des pas nouveaux vers la perfection. C'est à eux qu'il appartient de ramener le calme et l'allégresse dans des cœurs long-temps déchirés par les chagrins, long-temps froissés par le choc des partis, et fermés à tout autre plaisir qu'à celui de vaincre ; plaisir empoisonné que l'homme sensible paie trop cher pour lui trouver des attraits. Parmi les arts qui doivent concourir à nous rendre une plus agréable existence, lequel

sera plus puissant que la musique ? Et quelle musique porte dans l'ame de plus délicieuses émotions, que la musique italienne, principalement celle des *opéras*-bouffons ?

Si cette dernière question était indécise, rien ne pourrait mieux mettre le public à portée de la résoudre, que la représentation du *Mariage Secret*, (il Matrimonio Segreto) que le nouveau théâtre italien se dispose à lui donner. La musique de cet opéra, dont les paroles sont del signor Giovani Bertati, est un des chefs-d'œuvre du célèbre Domenico Cimarosa, compositeur si cher à Naples sa patrie, qui pleure aujourd'hui sa perte. A l'occasion de l'ouverture de ce théâtre, nous nous permettrons quelques réflexions sur les compositions dramatiques d'Italie. Nous croyons devoir les faire pour prévenir, s'il se peut, toutes les critiques mal-fondées, et les observations oiseuses auxquelles le défaut de connaissance de ces matières pourrait donner lieu.

Il est des hommes qui méprisent généralement tout ce qui vient d'un autre pays que le leur, et proscrivent même ce qui est beau, s'il n'est pas né dans leur climat; ils ne consultent ni les littérateurs étrangers, ni ceux de leurs compatriotes qui, doués d'un jugement sain et éclairé, ont donné de justes éloges aux étrangers; mais ils s'en tiennent légèrement au témoignage de quelques auteurs imbus du même préjugé qu'eux, et non moins ignorans, peut-être, dans la littérature étrangère. Les français cependant

sont trop riches en chefs-d'œuvre dramatiques et en ouvrages immortels, pour condamner au silence les nombreuses et brillantes productions dont s'honore l'Italie. Cette basse envie serait indigne d'eux. Ils avoueront, avec le premier de leurs critiques vivans (1), *que l'opéra est venu d'Italie en France, comme tous les beaux arts de l'ancienne Grèce, qui, long-temps dégradée dans le Bas-Empire, ressuscitèrent successivement à Florence, à Ferrare, à Rome, et enfin parmi eux.*

Deux italiens, Trissino et Bibiena, composèrent la première tragédie et la première comédie que connurent l'Italie et la France. Il s'établit entre les deux nations un commerce de lumières et de connaissances. Ce fut en se communiquant mutuellement leurs richesses, qu'elles portèrent l'art dramatique à sa perfection. L'Italie, de laquelle j'ai à parler, possède d'excellens auteurs tragiques ; les bornes de cette dissertation ne me permettent de citer que Maffei, Gravina et Pansuti, parmi les plus anciens ; Bianchi, Bertinelli, Pompei, Pindemonti, Monti et Alfieri, parmi les nouveaux. Ce dernier l'emporte sur tous les autres par la force des pensées, la simplicité des plans et la vigueur du style. La scène Italienne n'est point dépourvue non plus de bons auteurs

(1) M. de la Harpe, *Cours de Littérature*, tom. VI, page 46.

comiques, tels que Machiavelle, Guarino, Malvolti, Porta, Buonarotti, Gozzi, Goldoni, l'Albergati, Greppi, etc. (1) Tous ces auteurs sont les soutiens et font la gloire d'un théâtre où l'imitation des noires extravagances des tragiques Anglais et des farces monstrueuses des prétendus comiques Allemands, n'a pas encore fait ces progrès rapides qui menaceraient la scène française d'une funeste décadence, si le bon goût n'y avait encore pour défenseurs l'auteur du *Cours de Littérature*, et les rédacteurs du *Mercure de France*, et du *journal des Débats*.

Les Grecs qu'on ne peut nommer sans un sentiment de respect et d'admiration furent nos maîtres en toutes choses. Nous nous les proposâmes sur-tout pour modèles dans l'art dramatique; mais nos efforts furent vains quant à la déclamation. Chez eux, la douceur et la mélodie de la langue n'admettaient aucune différence entre le discours et le chant. Pour eux, parler, déclamer et chanter étaient presque synonymes; aussi leurs poëmes se chantaient-ils naturellement. Dans la tragédie et la comédie, les chœurs ne servaient qu'à donner à l'harmonie plus de nombre, et

(1) Peut-être l'Italie manque-t-elle de sujets propres à représenter les chefs-d'œuvre de ces auteurs, et sur-tout ceux d'Alfieri. Comme la cause de cette privation se confond avec celle des malheurs de cette belle contrée, ce n'est pas ici le lieu de l'examiner, *et infandum renovare dolorem.*

plus de moyens de satisfaire l'ame et de frapper l'oreille. Quel autre spectacle pouvaient-ils desirer? Nous-mêmes nous n'en desirâmes point d'autres tant qu'il y eut dans nos tragédies des chœurs en musique. Mais n'ayant pas les mêmes moyens que les Grecs, pour racheter par la mélodie l'invraisemblance et les inconvéniens des chœurs, nous sentîmes que l'introduction en était souvent impraticable et toujours choquante. Maffei dans sa Mérope, et Giampieri dans sa Didon, les supprimèrent. La tragédie et la comédie ne parlèrent plus qu'un langage simple et naturel sans aucune mélodie. Alors le besoin du chant se fit sentir, et nous lui dûmes le mélodrame. Il eut pour berceau Florence, dont les habitans surpassent tous ceux des autres contrées d'Italie, autant par la pureté de leur langage et l'agréable variété de leur accent, que par l'aménité de leurs mœurs et l'urbanité de leurs manières. La poésie, la musique et la peinture réunies pour créer ce nouveau genre de spectacle, le firent réussir dans toute l'Italie où il ne tarda pas à se répandre. Toujours jalouse de profiter des richesses de ses voisins, la France l'accueillit avec enthousiasme et l'adopta bientôt. Perrin, et après lui, Lulli, né à Florence et élevé en France, firent représenter des opéras français : Quinault enfin, trop rabaissé par Boileau, peut-être trop exalté par Voltaire, donna à ce spectacle toute la grâce et l'élégance qu'il peut recevoir de la poésie. La France alors le rendit à l'Italie, non pas brut

et grossier comme elle l'avait reçu, mais doué d'un caractère et de beautés qui lui sont propres. Apostolo-Zeno, le Corneille de l'Opéra, et Métastase qui en est le Racine, atteignirent le degré de la perfection, et devinrent des modèles de ce genre. Ils lui donnèrent une marche régulière et gracieuse, une attitude noble, convenable et magnifique. Caton y fut un fier républicain, Titus, un prince clément et généreux, Didon y parut telle que le génie de Virgile l'a créée, sans avoir rien à envier à Andromaque ou à Phèdre. En marquant au Mélodrame une place distinguée parmi les compositions théatrales de toutes les nations, Métastase s'acquit l'immortalité et le privilège de charmer et d'intéresser toutes les conditions, tous les peuples et tous les âges.

L'élévation de l'opéra sérieux, la gravité soutenue de son style et la grandeur presque gigantesque des personnages de l'action, ne tardèrent pas à enfanter la monotonie. Le besoin de ranimer les plaisirs par la variété, fit desirer un spectacle, qui joignant aux charmes de la mélodie la peinture des événemens les plus communs de la vie, fût plus à portée de la multitude dont les héros ne captivent qu'un moment l'admiration et n'excitent jamais l'intérêt. Ce spectacle devait être au mélodrame ce que la comédie est à la tragédie. Alors, vers la fin du quinzième siècle, l'opéra-bouffon naquit à Venise. Orazio-Vecchi, Modénois, fit paraître le premier essai de ce genre, sous le titre de

l'Anphiparnasse. C'était une fable burlesque dont le dialogue mêlé de jargon boulonais, de castillan et même d'hébreu, n'a rien qui le distingue que sa bizarrerie. On doit de l'indulgence, sans doute, à l'enfance des arts. Mais par quelle singulière fatalité l'opéra-bouffon semble-t-il avoir été destiné à ne se perfectionner jamais du côté de la poésie ? Car, il faut l'avouer, excepté cette bigarrure de langage qu'il eut en naissant; il a encore tous les défauts du premier âge. On lui reproche avec raison l'irrégularité du plan, l'invraisemblance de l'intrigue, la contradiction et le défaut de vérité des caractères, la puérilité des épisodes qui entravent la marche de l'action et amènent une multitude de scènes inutiles, le manque total d'intérêt, et sur-tout la négligence et la trivialité du style. N'avons-nous donc pas de poëtes qui le puissent corriger de ses imperfections ? Goldoni, Frédérici et Galliani, auteur du Socrate imaginaire, prouvent que ce ne sont point les bons écrivains qui nous manquent. Doué d'une imagination vive et poétique, unie au goût le plus exquis et à une profonde connaissance de la littérature, Casti (1) seul

(1) Casti, que toutes les nations se sont fait honneur d'accueillir, reçoit aujourd'hui dans Paris, au sein de l'amitié, l'assurance d'être compté parmi les hommes qui ont honoré leur pays. Il m'a bien voulu montrer quelques opéras-bouffons qui n'ont point encore vu le jour; l'originalité et le bon comique qui les distinguent, donnent lieu d'espérer qu'alliés à une bonne musique, leur représentation ici ne pourra que tourner à la gloire des lettres et de l'Italie.

eût suffi pour donner à l'Opéra-bouffon une splendeur qui l'eût fait reconnaître pour le frère du Mélodrame. Mais ce petit nombre d'auteurs n'a fait que recueillir les suffrages des hommes de goût, qui forment la minorité et n'a point ramené les autres.

La musique semble avoir voulu dédommager l'opéra-bouffon de ce que lui refuse la poésie. Cela peut paraître contradictoire et ne l'est cependant qu'autant qu'on ne ferait pas attention à la rivalité que l'union des deux arts fait naître entre le poëte et le musicien. Celui qui a le plus de génie l'emporte sur l'autre, sans doute; mais la mélodie, le son des instrumens et le pouvoir des sens sur l'ame donnent au musicien de grands avantages sur son adversaire. Les compositeurs de musique ont adroitement senti la faiblesse de l'opéra-bouffon et combien il était inférieur à l'opéra sérieux; mais l'infériorité n'étant que pour le poëte, la préférence que le public donnait au genre comique et plaisant sur le tragique, leur a fait adopter le premier plus volontiers que l'autre. Aussi voit-on en Italie moins de bonne musique sur des opéras sérieux que sur les bouffons. En outre, on considère dans l'opéra deux parties distinctes, le récitatif et le chant. Quoiqu'il arrive souvent dans l'opéra-bouffon que les airs, par le manque de goût du poëte, soient tout-à-fait étrangers au sujet, un seul morceau de chant peut isolément exprimer quelque sentiment de passion; soit l'amour, soit le desir, soit la crainte, soit

la colère. Le musicien cherchant à peindre avec les couleurs et les moyens de son art, ce que le poëte a ébauché dans quelques strophes, renferme son dessin dans le cadre qui lui est tracé, sans se soucier de l'ensemble; occupé de l'effet et de la mélodie, il n'écoute que l'inspiration du génie, et il crée des accords et des chants divins.

C'est donc à ce genre que les compositeurs Italiens ont appliqué les plus grandes richesses de leur art. C'est pour lui qu'ils ont prodigué leurs talens et ont produit ces ouvrages sublimes qui assurent à la musique Italienne une supériorité attestée par l'accueil que tous les étrangers font à ces compositions, et par l'enthousiasme avec lequel ils viennent en Italie les étudier dans ses conservatoires, et les entendre dans les salles de spectacle, dont la magnificence ne contribue pas peu à soutenir la prédilection et l'empressement des amateurs.

Je pourrais citer à l'appui de cette assertion, les meilleurs écrivains français, Rousseau, Voltaire, Marmontel, et parmi ceux qui défendent encore aujourd'hui par leur opinion et par leur exemple, le bon goût et les bons principes, l'auteur de la notice sur Piccini (1). De pareils témoignages sont d'un grand poids ; d'ailleurs si, suivant J.-J.

(1) *Mercure de France*, numéro XIX, premier germinal an 9. *Notice historique sur Piccini*, par le cit. Ginguené.

Rousseau (1), la seule manière de décider une question de goût est de compter les voix, la supériorité de la musique Italienne est suffisamment établie. Mais comme la préférence dont elle jouit est le soutien le plus ferme de notre théâtre, il ne suffit pas de prouver qu'elle existe; il faut encore démontrer que c'est avec raison qu'elle lui a été accordée. C'est pourquoi j'entreprendrai de chercher quelles causes ont pu la lui faire obtenir, en considérant toutefois brièvement la question; car je n'ignore pas que le parallèle des différentes musiques pourrait fournir le sujet d'un très-long ouvrage où il serait facile de répandre un grand intérêt et de développer une vaste érudition.

La simplicité est le caractère d'une bonne musique, et ce n'est pas sans raison que l'on prétend que la musique moderne est gâtée et fort inférieure à l'ancienne. Dénués des moyens de produire les effets merveilleux que les anciens en savaient tirer, nous avons pris le parti de tout nier et de récuser les témoignages les plus authentiques, plutôt que de convenir que nous avons perdu et que nous ignorons beaucoup de choses familières aux anciens. Nous ne regardons la musique que comme un art de pur agrément destiné à nous distraire et à nous amuser pendant quelques heures; aussi ne comprend-on plus comment elle a pu servir à réunir

(1) Dictionnaire de Musique, au mot *goût*.

les hommes en société, à leur donner des loix, à les disposer à les recevoir et à les observer; comment elle a pu les porter à l'adoration d'un être suprême; comment les anciens législateurs ont su par elle adoucir le naturel féroce des hommes encore sauvages, et maîtriser les esprits en les faisant à leur gré passer d'un sentiment à l'autre. On rejette comme des fables ce que l'on raconte d'Henri, roi de Danemarck, et des deux effets contraires que Glaudin produisit successivement sur un courtisan, aux noces du duc de Joyeuse. A peine croit-on encore que la musique puisse guérir de la morsure de la Tarentule.

Quelque belles et quelqu'ingénieuses que soient l'invention du contre-point et celle de faire accompagner la voix par plusieurs instrumens ensemble, en changeant l'état de la musique, elles lui ont ôté son ancienne simplicité. En étouffant et couvrant sous une multitude de notes amoncelées, la voix dont les modulations seules peuvent pénétrer l'ame, on a privé l'art de ses plus puissans moyens. On a généralement trop prodigué le luxe du contre-point dans les accompagnemens; et de-là résulte que l'époque de l'amélioration de la musique instrumentale fixe celle de la décadence de la musique vocale. Mais les compositeurs Italiens n'ont pas donné entièrement dans cet excès; ils ont pris un juste milieu entre l'ancien et le nouveau genre. N'ont-ils besoin que de parler au cœur? ils rendent la voix domi-

nante, et veulent que les instrumens la suivent respectueusement sans la surpasser jamais. Ne s'agit-il que de peindre une situation, faut-il que le silence même soit éloquent ? La voix cède aux instrumens, ils reprennent le dessus ; c'est eux alors qui doivent servir à composer les tableaux. La voix exprime les passions d'une ame émue, l'amour, la pitié, la crainte, le désespoir, la haine et la fureur. Les instrumens peignent le calme et le silence des forêts, la sérénité d'un beau jour, l'allégresse publique, le bruit sourd et prolongé du tonnerre qui gronde, le fracas de la foudre qui éclate, le choc de deux armées en présence, le mugissement des vagues et des vents déchaînés, les clameurs séditieuses d'une multitude soulevée et furieuse. Les musiciens Italiens ne souffrent rien dans les accompagnemens qui puisse distraire l'oreille du chant, et ils évitent sur-tout de faire produire aux instrumens un bruit vain étranger à l'expression. C'est ainsi qu'en variant savamment leurs peintures, ils ne perdent jamais de vue ce principe ; *que l'attention et le plaisir s'évaporent en se partageant.*

Les compositeurs Français et Allemands, au contraire, en perfectionnant la musique instrumentale, ont semblé avoir tout-à-fait oublié la musique vocale. Ils ont mis une telle confusion dans les accompagnemens ; ils ont tellement étouffé la voix, qu'ils ont privé l'harmonie de cette douceur et de cette

expression pénétrante que l'on trouve encore dans la musique Italienne.

L'auteur (1) de l'analyse des contes de Marmontel, dit que ce célèbre écrivain se *déclara pour la musique Italienne, contre les accords bruyans et bizarres dont la mode et la faveur s'accroissent de jour en jour. Le mauvais goût*, ajoute-t-il, *s'est perpétué, malgré ses efforts.... Quand on n'a plus que des voix discordantes, il faut les couvrir par le fracas des instrumens, et comme on ne sait plus remuer l'ame, on étourdit l'oreille pour ranimer les spectateurs.*

Pourquoi les Français n'auraient-ils donc plus que des voix discordantes? on sait qu'ils possèdent encore de fort belles voix. Leurs organes sont-ils différens de ceux des Italiens? où bien est-ce des principes défectueux des professeurs, que provient ce défaut? La ligue qu'ont formée quelques musiciens et quelques chanteurs *contre la supériorité des maîtres qui ont apporté en France la véritable mélodie, est-elle invincible?* Non, sans doute; toute conjuration contre le bon goût doit s'anéantir d'elle-même. Ne pourrait-on pas attribuer la différence des deux musiques à la nature de la composition, plutôt qu'au manque de voix justes, et trouver dans la nature même de la com-

(1) Mercure de France, numéro XIX; germinal an 9.

position la cause qui rend les voix discordantes ? Il n'appartient pas à un étranger de vouloir résoudre une telle question ; mais personne n'est plus à portée que l'auteur que je viens de citer, de répandre du jour sur cette matière. Sous sa plume, une telle dissertation ne pourrait que tourner à l'avantage de l'art et à la gloire d'une nation amie du vrai beau, qui ne devrait pas souffrir que les chefs-d'œuvre de Gluck, de Sacchini, et de Piccini, faits pour lui donner une musique nationale, fussent défigurés, au point d'être souvent méconnaissables. Ce n'est qu'en s'éclairant par de semblables discussions que l'on pourra démentir l'assertion de J. J. Rousseau, qui prétend que la langue française est incapable de se prêter à aucune musique.

Outre cette cause de supériorité, il en est encore une autre en faveur de la musique Italienne ; c'est la nature de la langue.

La langue la plus propre à la musique est celle où la prononciation est la plus marquée ; où il y a un plus grand nombre de voyelles et d'inflexions diverses ; où les voyelles se rencontrant moins fréquemment avec les consonnes, et les consonnes plus rarement entre elles, forment des sons plus sensibles, plus nets et plus déterminés ; où le passage d'un mot à l'autre est plus rapide ; où l'abondance des expressions fournit plus de moyens de varier les phrases, de créer des tours nouveaux, et de substituer des termes d'une moindre durée à ceux dont la longueur

contraire à la mesure, détruirait l'harmonie; enfin cette langue doit bannir toutes les syllabes muettes et sourdes, les articulations pénibles et confuses, ennemies de la mélodie, qui se refuse à une prosodie vague et inanimée; elle doit proscrire sur-tout les sons nasaux et gutturaux; car chanter du nez ou de la gorge étant un défaut, (au moins pour les Italiens) les syllabes nasales ou gutturales doivent être exclues du chant.

De toutes les langues modernes, laquelle possède le plus grand nombre des qualités qu'exige la musique? laquelle a le moins des défauts qui lui sont opposés? C'est, sans contestation, l'Italienne. Plus qu'aucune autre, elle ressemble à la langue Grecque. Sa prose devient facilement de la poésie; sa poésie approche beaucoup du chant; le récitatif y diffère fort peu de la déclamation poétique. Son harmonie naturelle échauffe le génie des compositeurs; il prend un essor vigoureux, et n'a qu'un pas à faire pour parvenir au sublime; tandis que les obstacles que les autres langues offrent sans cesse aux musiciens, leur font employer tous leurs efforts à vaincre les difficultés, à corriger les défauts de l'idiôme, et à créer du néant l'harmonie que la langue leur refuse sans cesse.

Telles sont les deux causes qui ont mérité à notre musique la préférence dont elle jouit généralement. En les examinant, je me suis engagé dans la question qui concerne la supériorité de la langue Italienne sur les

B

autres, et malgré la briéveté qui me convient, je ne puis à ce sujet m'empêcher de réfuter une erreur où sont tombés quelques littérateurs étrangers. En avouant sa douceur et sa flexibilité, ils ont fondé sur ces deux qualités même le reproche de manquer de force, de gravité et de précision, et delà ils ont conclu qu'elle n'était point propre aux sujets sérieux, principalement au style tragique (1). Pour la disculper d'une telle accusation, je suis obligé de rappeler quelles immenses ressources sa richesse et son abondance présentent aux poëtes pour les rimes; combien la fréquente rencontre des lettres doubles, la variété de la prononciation, la diversité des inflexions lui fournissent de moyens pour modifier les sons, et pour leur donner, suivant l'occasion, ou de la douceur, ou de l'âpreté (2), ou de la mollesse, ou de la force; la fréquence des élisions, l'usage du retranchement des syllabes, les inversions; enfin, une texture pleine d'art et d'industrie la rendent susceptible de la grandeur et de la mélodie Grecque, de la majesté et de

(1) Journal général de Littérature étrangère, première année, quatrième cahier, nivôse an 9; *sur les théâtres d'Italie.*

(2) Je n'emploie point ici le mot âpreté comme synonime de dureté; la dureté est un défaut, l'âpreté imitative est une beauté. Ce vers de Virgile en fournit l'exemple :

Tum ferri rigor atque arguta lamina serra.

l'abondance Latine, de l'énergie et de la précision Française, et ne lui laissent rien à envier aux autres langues modernes. Toutefois pour la bien manier, il la faut connaître à fond ; et quel étranger pourra se flatter de la connaître assez pour cela ? Les faits et l'expérience sont en de telles discussions les meilleures raisons que l'on puisse apporter.

La mort du comte Ugolin, le chant des serpens du Dante, le conseil des puissances infernales du Tasse, les exploits de Rodomont à l'assaut de Paris, de l'Arioste, sont des preuves convaincantes de ce que peut la langue Italienne dans tous les genres. Quel genre plus grave et plus sérieux que le poëme épique ? Les anciens ont à peine quelque chose à opposer à Godefroi et à Roland furieux : qu'ont les modernes à leur comparer ? Mais on parle plus particulièrement de la tragédie (1). N'avons-nous pas Alfiéri, le premier peut-être des tragiques actuels ? Enfin ne pouvons-nous pas citer pour modèle Césarotti, dont le génie a réchauffé celui du barde Ossian, Minzoni, et l'énergique et

(1) M. de Marmontel qui, pour une toute autre raison que celle dont il s'agit ici, prétend que nous manquons d'auteurs tragiques, dit que *si l'Italie eût marqué pour la tragédie la même passion qu'elle a pour la musique, si elle eût fait pour elle ce qu'elle a fait pour l'opéra, elle aurait eu des poëtes tragiques comme elle a eu des musiciens*; d'où l'on voit qu'il ne croyait pas notre langue incapable du style de la tragédie.

toujours nouveau Gianni, qui, dans l'art d'improviser, a surpassé tous ceux qui l'ont précédé, et trouvera toujours plus d'admirateurs que de rivaux.

Pour se convaincre enfin que notre langue est aussi majestueuse et aussi grave qu'elle est harmonique et mélodieuse, il faut comparer le style de Métastase qui écrivit pour la scène lyrique, avec celui d'Alfiéri, dont les tragédies n'ont pas été composées pour être chantées. Des soixante et dix mille mots que contient à-peu-près le vocabulaire Italien, à peine Métastase en a-t-il employé la douzième partie, c'est-à-dire environ six à sept mille. Dans Alfiéri qui en a mis en usage près de trente mille, on ne trouve guères qu'une centaine de ceux dont Métastase s'est servi, et à peine rencontre-t-on une douzaine de ses tours de phrase. L'un et l'autre ont habilement manié leur langue, parce qu'ils la connaissaient bien.

Je n'entreprendrai pas de réfuter les reproches que l'on fait trés-légèrement à nos prosateurs (1). Si parmi les Français, les hommes de goût et de bonne-foi avouent que la France n'a point de poème épique, j'avoue à mon tour que nous n'avons point un auteur comme Mon-

(1) Il serait facile pourtant de démentir l'assertion avancée dans un ouvrage moins connu par lui-même, que par la réfutation qu'en a faite M. Fontanes, que *les efforts des écrivains Italiens en prose, pour être éloquens, ne produisent que de l'exagération.*

tesquieu, point d'écrivain qui ait exprimé des idées aussi hardies avec autant de simplicité, qui ait aussi bien possédé l'art de donner aux pensées et aux phrases un tour neuf et toujours original, sans cesser d'être vrai; mais je dirai aussi qu'il ne nous a manqué qu'un homme d'un génie comme le sien, que ce n'est pas la faute de notre langue, et qu'aucune n'a de semblables écrivains (1). Il est temps de terminer ces observations qui peuvent sembler étrangères ici, mais que je n'ai pas dû omettre. Revenons à notre sujet, et jetons un coup-d'œil rapide sur l'enfance de la musique en Europe, et sur les progrès qu'elle a faits parmi nous pour parvenir à l'état où elle est actuellement.

L'opinion de beaucoup d'auteurs est que nous devons l'introduction de la musique profane (2) aux Provençaux. Les Menestrels ou Troubadours qui vinrent avec le comte de Provence à la cour de l'empereur Frédéric premier, ou qui accompagnèrent Charles d'Anjou dans la conquête de Naples et de la Sicile, se répandirent dans toutes les cours d'Italie, et apportèrent la musique

(1) Les étrangers qui veulent apprendre la langue Italienne, sont quelquefois embarrassés de trouver des auteurs en prose pour cette étude. Je puis leur indiquer comme un ouvrage plein d'utilité, de graces et de sentiment, le voyage en Grèce de Scrofani.

(2) Par musique profane, j'entends la musique des concerts, ou du théâtre, par opposition à la musique sacrée, ou d'église.

profane dans ces contrées où la musique grégorienne ou sacrée fleurissait déja. Je laisse les érudits examiner le pour et le contre à ce sujet ; je me contente d'observer que tant que la musique et la poésie provençales restèrent dans leur pays natal, elles n'eurent pour ainsi dire qu'un souffle de vie , èt que ce ne fut qu'après leur transplantation qu'elles devinrent capables de soutenir la comparaison avec celle des anciens.

Des chansons amoureuses et des louanges des grands , passant successivement aux intermèdes et aux chœurs , puis enfin s'associant aux scènes dramatiques elles-mêmes, la musique fit de jour en jour des progrès nouveaux. La famille des Médicis qui s'est acquis un nom immortel par la glorieuse protection qu'elle accorda aux beaux arts, eut pour elle une prédilection marquée. Ces premiers temps, où en fouillant les ruines de l'antiquité, on chercha le beau sur les traces des Grecs, se ressentirent de l'ancienne simplicité des maîtres. Guide Arétin, Muris, et Galilée, père de celui qui éclaira la philosophie, fixèrent par de savans écrits les règles de l'harmonie, et lui donnèrent le contrepoint. Mais le génie ne connaît point de limites qui l'arrêtent ; bientôt il s'éleva au-dessus des règles et donna l'existence à un nouveau genre de musique, moins régulier peut-être, mais plus gai, plus agréable et plus brillant que l'ancien. La musique savante parvenue à la perfection, on vit paraître celle de goût et d'agrément. C'est au siècle de

Louis XIV, dont le règne a été si glorieux pour les sciences et pour les arts, que je fixe cette époque la plus heureuse de la Musique, quoique ce prince ait peu fait pour elle.

Je me plais à rappeler ici le nom des compositeurs célèbres qui contribuèrent le plus à l'élévation de l'art. Scarlati, Leo, Vinci, Porpora, Martini, Marcelli, Durante s'éloignèrent le moins de la musique savante ; Pergolèse est comparé à Raphaël, autant pour son génie que pour sa mort prématurée. Il fut le plus bel ornement de la musique ; c'est à lui qu'elle doit peut-être le plus de son éclat et de son expression : le *stabat Mater*, et la *Serva Padrona* seront pour elle des monumens aussi durables et aussi chers, que l'Ecole d'Athènes et la Transfiguration le sont à la peinture. Puis-je passer sous silence Tartini, écrivain aussi profond qu'élégant compositeur, Jommelli que les élans sublimes de son imagination ont fait surnommer le Chiabrera de la musique ; Cafaro et Sarti qui allièrent le goût le plus exquis à la plus parfaite connaissance des règles ; Maïo qui sentit le mieux, et fit le mieux sentir l'harmonie ; Sacchini qui introduisit le goût Italien dans la musique Française ; enfin Piccini qui, quoiqu'étranger, essaya de donner une musique à la France, et entreprit de disculper sa langue des torts que l'on lui imputait ? Il substitua le rondeau aux ennuyeuses reprises usitées, et composa des pièces entières sur le motif annoncé dans l'ouverture.

Il eut en cela pour imitateur Pasiëllo, qui, dans plusieurs centaines de compositions qu'il produisit, ne connut jamais le malheur de ne pas réussir. Gugliemi est aussi distingué par sa belle simplicité, et par la connaissance profonde qu'il eut du goût du public. Cependant il serait trop long de citer ici tous les compositeurs qui ont honoré l'Italie. Je termine donc par Cimarosa, célèbre par l'éclat de ses pensées, la fécondité de ses motifs, les charmes de son style élégant et fleuri, et sur-tout par le fini de ses tableaux. Sa tragédie en musique des Horaces, et son opéra-bouffon *le Mariage Secret*, sont regardés, avec raison, comme deux chefs-d'œuvres.

Quelques compositeurs Allemands se sont aussi exercés avec succès dans le genre Italien, tels que Gluck, fameux par les accompagnemens de ses récitatifs, et le Saxon, élève du conservatoire de Naples.

Tous les musiciens dont je viens de parler, ou sont Napolitains, ou ont reçu à Naples leur éducation musicale; ce qui prouve que c'est dans cette ville que la musique se plaît le plus, et qu'elle a eu plus de gloire, et peut faire dire que c'est là qu'elle a son temple et son école.

« Jeune artiste, dit Rousseau (1), veux-tu
» savoir si quelqu'étincelle du feu dévorant
» du génie t'anime? Cours, vole à Naples

(1) Dictionnaire de musique, au mot *génie*.

» écouter les chefs-d'œuvre de Léo, de
» Durante, de Jommelli, de Pergolèse ; si
» tes yeux s'emplissent de larmes, si tu sens
» ton cœur palpiter, si des tressaillemens
» t'agitent, si l'oppression te suffoque dans
» tes transports, prends le Métastase et tra-
» vaille ; son génie échauffera le tien ; tu
» créeras à son exemple, et d'autres yeux te
» rendront bientôt les pleurs que les maîtres
» t'ont fait verser. Mais si les charmes de
» ce grand art te laissent tranquille, si tu
» n'as ni délire, ni ravissement, si tu ne
» trouves que beau ce qui te transporte,
» oses-tu demander ce que c'est que le génie ?
» Homme vulgaire, ne profane point ce nom
» sublime : que t'importerait de le con-
» naître ? tu ne saurais le sentir ; fais de la
» musique française. »

C'est ici le lieu d'observer une différence qui existe entre les opéras Italiens et les Français. En France on n'emploie le récitatif que dans ce que l'on appelle le grand opéra, et dans les autres on passe tout de suite de la déclamation au chant des airs. En Italie, au contraire, on fait par-tout usage du récitatif, excepté dans quelques imitations des pièces Françaises. Les deux nations se reprochent mutuellement cette différence, et chacune prétend avoir raison. Toutefois, suivant l'opinion de plusieurs auteurs Français, il se peut bien qu'elles aient tort toutes deux, et voici de quelle manière.

Les langues modernes de l'Europe n'ont

point, ou n'ont que fort peu d'accent (1) dans le discours ordinaire ; elles en ont un assez marqué dans la déclamation ; dans le chant l'accent a toute la force qu'il peut avoir, les inflexions et les tons y sont mesurables. Il y a donc trois degrés d'expression bien marqués, et ces trois degrés admettent entre eux deux intervalles distincts. On ne peut franchir rapidement l'un de ces intervalles pour passer d'un degré à l'autre, sans choquer à la fois le goût et la vraisemblance. Développons cette idée par une hypothèse. Supposons que Racine eut, ainsi que Shakespear, entrecoupé ses vers sublimes de morceaux de prose bas et familiers, et qu'un bon tragédien, après avoir *parlé* cette prose, déclamât les vers avec la force d'expression et le ton qui conviennent à la tragédie ; qui ne serait choqué d'une telle disparate ? Et pourquoi le goût serait-il révolté ; sinon parce que l'intervalle du discours ordinaire à la déclamation, aurait été brusquement franchi ? Or, l'intervalle de la déclamation au chant, est le même que celui du discours ordinaire à la déclamation ; s'il est différent, ce ne peut être que comme plus grand : c'est donc blesser le goût que de passer tout de suite

(1) J'entends ici par *accent*, toute modification de la voix produite dans la durée et le ton des syllabes et des mots, non par la variété des ouvertures de la bouche, et des positions de la langue, mais par les modifications de la glote, qui font la diversité des sons. (*Voyez l'essai sur l'origine des langues*, de *J. J. Rousseau*, chap. VII.)

de la déclamation au chant. Il n'y a que l'habitude qui empêche les Français d'en être choqués, comme l'habitude fait trouver bon aux Anglais que Shakespear passe du ton le plus trivial, au langage le plus sublime; mais il y a long-temps que l'on a dit que l'ancienneté d'un abus ne le justifie pas : que faire donc pour y remédier ? Ne mettre que des airs dans un opéra ? Non, car il ennuierait, et c'est le plus grand défaut que puisse avoir un opéra. Il faut couper et séparer les chants par la parole, mais il faut modifier la parole par la musique; il faut prendre un terme moyen entre la déclamation et le chant. Ce terme moyen, c'est le récitatif.

Voilà le tort des Français, et ce tort vient peut-être un peu de leur langue, qui ne peut avoir qu'un récitatif très-éloigné de la déclamation. Les Italiens, au contraire, ayant une langue mélodieuse qui approche beaucoup du chant, ont un récitatif qui se rapproche davantage du discours, et leur tort n'est que dans l'abus qu'ils font du récitatif; car ce n'est point dans cette partie du chant, que consiste le charme principal de l'harmonie. Son objet est de lier la contexture du drame, de séparer et de faire valoir les airs, et il ne doit durer qu'autant qu'il est nécessaire pour cela.

Plusieurs prétendent aujourd'hui que les récitatifs des Français, sur-tout ceux que Sacchini, Gluck et Piccini ont composés pour leur théâtre, valent mieux que les

récitatifs Italiens. Ce qui peut donner lieu à cette opinion, c'est que ces savans compositeurs travaillant dans une langue ingrate et dénuée de mélodie, se sont principalement attachés à cette partie qu'ils ont négligée dans leur langue propre où ils avaient tant d'autres avantages à faire valoir. Cependant il ne faut pas croire qu'ils l'aient totalement oubliée, et que les récitatifs Italiens soient mauvais. Pour en juger et pour décider la question, il faudrait comparer des récitatifs Italiens bien soignés, avec les récitatifs des opéras Français, lesquels, je ne sais pourquoi, ne m'ont jamais rien fait éprouver.

Que les poètes Italiens abrègent leurs récits et leurs dialogues, que les musiciens donnent plus d'attention à cette partie, et que les chanteurs la soignent et s'y appliquent davantage, car les vrais amateurs de la musique font le plus grand cas du récitatif, quelques-uns même croyent y reconnaître la Mélopée des Grecs, et c'est par lui que Porpora s'est rendu célèbre. En lui donnant plus de soins, les compositeurs pourront espérer de renouveller l'effet qu'une seule ligne de récitatif, sans autre accompagnement que la basse, produisit au théâtre d'Ancône sur tous les professeurs et amateurs qui étaient présens (1).

Après avoir discuté les causes de la préférence accordée à la musique Italienne,

(1) Tartini, cité par Rousseau ; dictionnaire de musique, au mot *récitatif*.

après en avoir suivi les progrès depuis son enfance jusqu'à son plus haut point de gloire, je puis maintenant compter les suffrages dont toutes les nations amies des arts l'ont honorée. L'Allemagne, la Prusse, la Saxe, l'Angleterre, l'Espagne et le Portugal, ont eu et ont encore des théâtres Italiens. Nos compositeurs et nos artistes ont toujours reçu un accueil distingué dans ces pays, et y ont joui d'une protection spéciale. Zeno et Métastase y ont été comblés d'honneurs. En Russie, où avant Pierre-le-Grand on ne chantait que de la prose sur de la mauvaise musique ; la première pièce qui fut représentée, fut un opéra Italien, et le premier drame Russe fut mis en musique par le Napolitain Araja ; depuis lui, la Russie a toujours recherché avec empressement les compositeurs Italiens.

La France, dont la langue et les mœurs se rapprochent le plus des nôtres, et qui a toujours entretenu avec nous un commerce de belles productions, a accueilli les musiciens Italiens depuis les temps les plus reculés. On lit dans les lettres de Casiodore, que Clotaire, conquérant des Gaules, écrivit, suivant l'expression de l'original, à Théodoric, roi des Ostrogots, en Italie, de lui envoyer des musiciens de sa cour *pour le distraire et le soulager du poids de la gloire et de la puissance ;* et que ce prince lui en envoya quelques-uns, en lui répondant qu'il espérait que *le charme et la douceur de leurs chants apprivoiseraient l'ame féroce des Gen-*

tils. François I^{er}, surnommé le père des lettres, Catherine de Médicis, qui épousa Henri II, et introduisit en France le goût des fêtes et des spectacles ; Henri III, Henri IV, le modèle des héros, et Louis XIII, firent venir des musiciens de toutes les parties de l'Italie. Le cardinal Mazarin, pour amuser le jeune roi Louis XIV, fit représenter à Paris un opéra italien, intitulé *la Finta Pazza*, mis en musique par Sacrati : aux noces de ce monarque, on en joua encore un autre sous le titre d'*Ercole amante*. C'est au succès de ces deux pièces que l'Opéra Français doit son origine.

Les musiciens Italiens obtinrent la permission d'établir un spectacle en France, et continuèrent leurs représentations sur différens théâtres jusqu'en 1680, époque à laquelle ils eurent un domicile fixe à l'hôtel de Bourgogne, où ils jouèrent jusqu'en 1697. Après un intervalle de dix-neuf ans, Riccoboni, dont la réputation s'était répandue en France, y fut appelé en 1716. La troupe qu'il amena avec lui eut le titre de comédiens de son Altesse Royale Monseigneur le Duc d'Orléans, régent, titre qu'elle conserva jusqu'en 1723, où elle prit celui de Comédiens Italiens ordinaires du Roi. Riccoboni ouvrit en 1721 un théâtre à la Foire, et s'y soutint pendant trois ans ; enfin, en 1762, il obtint la réunion de l'opéra comique Français à son spectacle, où les acteurs et le genre même s'éteignant peu-à-peu, il n'est resté que l'ancien titre de comédie Italienne.

Cependant le goût n'ayant point changé en France relativement à la musique Italienne, plusieurs troupes de chanteurs Italiens y ont encore obtenu des succès. La dernière qu'on a vue à Paris, fut d'abord établie quelque temps à la foire Saint-Germain sur le théâtre de Monsieur, et fit son ouverture en 1790 à la salle de la rue Feydeau qui fut bâtie pour elle. Dans le rare assemblage des talens qui la composaient, on a remarqué sur-tout M.me Morichelli, MM. Viganoni, Mandini et Raffanelli (1). Cette troupe a fait les délices du public jusqu'au moment, où les plus extraordinaires et les plus terribles circonstances l'ont forcée de se retirer.

La tranquillité rétablie, et l'heureux calme que tout semble promettre, invitent de nouveau les musiciens Italiens à venir chercher dans cette capitale les suffrages qu'ils y ont tant de fois mérités. L'alliance contractée entre les deux nations, le long séjour que les Français ont fait en Italie, où ils se sont familiarisés avec la langue et accoutumés à la musique Italienne, donnent lieu au Théâtre Bouffon d'espérer des succès non moins flatteurs que ceux qu'ont obtenus ses prédécesseurs.

Comme la musique est le charme principal qui doit attirer les amateurs à ce théâtre, afin de n'en pas distraire l'attention, et pour mettre tout le public à portée de la goûter, on donnera la traduction littérale des poëmes.

(1) M. Raffanelli est attendu à Paris, où le public le reverra sans doute avec un nouveau plaisir.

Nous n'en avons déjà que trop parlé, mais il faut cependant observer, que moins bien ils sont écrits, plus leur version offre de difficulté ; qu'en outre le musicien peignant tantôt le sentiment qu'exprime le morceau entier, tantôt seulement l'idée qu'offre la phrase, et souvent même appliquant toutes ses couleurs sur un seul mot pour en faire une image, on a été contraint de ne s'éloigner que le moins possible du sens littéral, en conservant plusieurs tours propres à la langue Italienne ; toutefois on s'est efforcé de donner à ces traductions le degré de pureté qu'un étranger peut espérer d'atteindre dans la langue de Molière et de Favart. Toutes les modifications et tous les changemens exigés par le goût d'une nation délicate et connaisseuse dans l'art dramatique, seront faits aussi, avec l'attention cependant de ne rien toucher qui puisse faire perdre quelque chose de la musique. Connaissant d'avance la pièce par la traduction, on n'aura plus qu'à goûter le charme de la musique, sans avoir besoin de s'occuper des paroles que le chant fait perdre souvent aux Italiens eux-mêmes. Encouragé par ce but d'utilité et par le desir de plaire au public, celui qui entreprend la tâche pénible de traducteur, espère qu'on lui saura gré, sinon de la manière dont il l'aura remplie, du moins de s'être chargé d'un travail qui n'offre d'ailleurs que de fastidieuses difficultés.

FIN.